U0102012

中國書法精粹

小楷書法精粹

清—民國卷

李明桓 編著

上海書畫出版社

目録

清—民國卷

朱耷 千字文 一

朱耷 書畫册之一 八

朱耷 書畫册之二 一〇

朱耷 喜雨亭記 一三

朱耷 臨《蔡邕書卷》 一七

朱耷 黃庭經 二〇

朱耷 爲鏡秋詩書册 二四

高士奇 跋《揚無咎雪梅圖卷》一 三〇

高士奇 跋《揚無咎雪梅圖卷》二 三一

劉墉 小楷逸品册 三三

翁方綱 跋《歐陽修行楷書灼艾帖卷》 四一

和珅 跋《洛神賦圖卷》 四二

曹文埴 跋《李唐長夏江寺圖卷》 四三

管同 跋《孔子弟子像圖卷》 四六

翁同龢 瓶盧雜稿 四八

吳昌碩 楷書自作書箋一 五五

吳昌碩 楷書自作書箋二 五七

吳昌碩 楷書手稿 五八

費念慈 跋《揚無咎四梅花圖卷》 五九

趙椿年 跋《陸機草隸書平復帖卷》 六〇

傅增湘 跋《陸機草隸書平復帖卷》 六二

王國維 人間詞 人間詞話 六七

弘一 心經 七九

恭親王溥偉 跋《陸機草隸書平復帖卷》 八三

沙孟海 水經注 八五

白蕉 與姚鵷雛先生信札 九一

千字帖興闕緻文
天地玄黃宇宙洪荒日月盈
晨辰宿列張寒來暑往秋收
冬藏閏餘成歲律呂調陽雲
騰致而露結爲霜金生麗水
玉出昆岡劍號巨闕珠稱夜光
果珍李柰菜重芥薑海

朱耷 千字文

朱耷（一六二六—約一七〇五），字雪個，號八大山人、個山、驢屋等，江西南昌人。明寧王朱權後裔。明亡後削髮爲僧，後改信道教，住南昌青雲譜道院。擅書畫，能詩文。其書法師承二王、顏真卿、蘇軾，能博采眾長，大膽創新，自成一家。

此作爲紙本大册頁，瀟灑秀健，風韵天成，是朱耷不可多得的佳作。榮寶齋藏。縱二十三點七厘米，橫十三點二厘米。

鹹河淡鱗潛羽翔龍師火帝
鳥官人皇始制文字乃服衣裳
推位讓國有虞陶唐弔民伐罪
周發殷湯坐朝問道垂拱平章
愛育黎首臣伏戎羌遐邇壹體
率賓歸王鳴鳳在竹白駒食
場化被草木賴及萬方蓋此

身髮四大五常若惟鞠養宅
敢毀傷女慕貞潔男效才良
知過必改得能莫忘罔譚彼妃
虢悖己長信使可覆器欲難
量墨以絲染詩讚羔羊景行
維賢剋念作聖讀建名立所
端表正空谷傳聲虛堂習聽禍

優

登仕攝職徑身存以母棠玄而

益詠樂殊貴賤禮別尊卑上

和下睦夫唱婦隨外受傅訓入

奉母儀諸姑伯妹猶子比兒

孔懷兄弟同氣連支友友投

分切磨箴規仁慈隱惻造次弗

召甲帳對楹　肆筵設席鼓瑟

吹笙升階納陛　弁轉疑星右通

廣內左達承明　既集墳典亦聚

羣英杜稾鍾隸　漆書壁經

府羅將相路俠　槐卿戶封八縣

家給千兵高冠　陪輦驅轂振

纓世祿侈富車　駕肥輕策功茂

丹青九州禹跡百郡秦并岳宗

恒岱禪主云亭鴈門紫塞雞田

赤城昆池碣石鉅野洞庭曠遠

綿邈巖岫杳冥治本於農務茲稼

俶載南畝我藝黍稷稅熟

貢新勸賞黜陟孟軻敦素史

魚秉直庶幾中庸勞謙謹勅

壬申五月晚堂曉透重竹岚飛
芒一缕為書項之壽春祠帲
好生堂道士之為作篆字數
口後半緣文通滿錯落也

承至言於先聖受真教於上賢探賾妙
門精窮奧業一乘五律之道馳驟於心田
八藏三篋之文波濤於口海爰自所歷之
國總將三藏要文凡六百五十七部譯布中
夏宣揚勝業引慈雲於西極注法雨於
東垂聖教缺而復全蒼生罪而還福濕火
宅之乾燄共拔迷途朗愛水之昏波同臻
彼岸是知惡因業墜善以緣昇昇墜之
端惟人所託譬夫桂生高嶺雲霧方得

朱耷 書畫册之一
此作爲紙本，書於康熙
三十二年（一六九三），書風
奇拙古雅。上海博物館藏。
每頁縱二十四點四厘米，橫
二十三厘米。

蓮性自潔而挂質本貞良由所附者高
則激物不能累所憑者淨則濁穎不能
霑夫以卉木無知猶資善而成善況乎
人倫有識豈緣慶而死慶方冀茲經流
施將日月而無窮斯福遐敷與乾坤而永
大

癸酉五月廿一日雨窗臨褚河南書

朱　耷　書畫册之二

此作爲紙本，書於康熙四十四年（一七〇五），書風古拙生動。唐雲舊藏。每頁縱十六厘米，橫十四厘米。

以宣裒禁踰妄內則靜專初吉掫

槩興承出守吉凶榮辱惟其所召傷

易則詆傷煩則支己釋物忤出悖

來違非法不道欽哉訓詞言箴招

人知我誠之於思志士勵行守之於

為順理則裕後欲唯苟造次克念哉

競自矜習與性成聖賢同歸　勅藏

右四蔵

乙亥閏四月既望

寤哥艸堂書

笠人

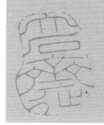

亭以雨名志喜也古者有喜則以名物示
不忘也周公得禾以名其書漢武得鼎
以名其年叔孫勝敵以名其子其喜之大
小不齊其示不忘一也余至扶風之明季始
治官舍為亭作堂之北而鑿池其南引流
種樹以為休息之所是歲之春而雨于岐
山之陽其占為有季既而彌月不雨民方
以為憂越三月乙卯乃雨甲子又雨民以為未

朱　耷　喜雨亭記

此作爲紙本，書於康熙四十四年
（一七〇五），書風松而不散，拙雅
有趣。

受丁卯大雨三日乃止官吏相與慶於庭
商賈相與哥於市農夫相與忭於野
憂者以喜病者以愈而吾亭適成於是
舉酒於亭上以屬客而告之曰五日不雨
可乎曰五日不雨則無麥十日不雨可乎曰
十日不雨則無禾無麥無禾歲且薦飢
獄訟繁興而盜賊多有則吾二三子雖欲
優游以樂于此亭其可得耶今天不遺

一四

於民始旱而賜之以雨使吾與二三子得

相與優游以樂於此亭者皆雨之賜也

其又可忘邪既以名亭又従而哥之曰

使天而雨珠寒者不得以為襦使天而雨

玉飢者不得以為粟一雨三日伊誰之力

民曰太守太守不有歸之天子天子曰不然

歸之造物造物不自以為功歸之太空太

空冥冥不可得而名吾以名吾亭

今夏不遗馀民病旱雨賜之以雨是坡之一
蕃六主意乙酉江右自一月八旦四旦如雨閏閏
十日乃雨晚起宿哥艸堂漫書一通

八十老人

於穆清廟肅雝顯相濟濟多士秉文之德對越在

天駿奔走在廟不顯不承無射于人　斯維天之命

於穆不已不承於乎不顯文王之德之純　假以溢

我　其收之駿惠我文王曾孫篤之　維清緝文

王之典肇禋迄用有成維周之楨　烈文辟公錫

茲祉福惠我無疆子孫保之　無封靡于爾邦維

王其崇之念茲戎功繼序其皇之　無競維人四方其

訓之不顯維德百辟其刑之於乎前王不忘之　天作

高山大王荒之彼作矣文王康之彼徂矣岐有夷之行

朱耷　臨《蔡邕書卷》

此作爲紙本。書風清奇，用筆較常見

作品細膩。上海博物館藏。縱二十二點五

厘米，橫八十四點六厘米。

基命宥密於緝熙亶厥心肆其靖之　我將我享

維羊維牛維天其右之　儀式刑文王之典日靖四方伊

嘏女王既右享之　我其夙夜畏天之威于時保之

時遇其邪昊天其子之　實右敘有周莫不震疊懷

柔百神及河喬岳允王維后　明昭有周式序在位

載戢干戈載櫜弓矢我求懿德肆于時夏允王保

之執競武王無競維烈不顯成康上帝是皇自

彼成康奄有四方斤斤其明鼓鐘喤喤磬筦將將

降福穰穰降福簡簡威儀及及既醉既飽福祿來反

思文后稷克配彼天立我烝民莫匪爾極貽我來

牟帝命率育無此疆爾界陳常于時夏　噫嘻

聰發旦肭月將學有緝熙于光明佛時仔肩示我顯

德行載芟載柞其畊澤之于偶其云祖隰徂畛侯主

侯伯以庶亞侯旅庶彊侯以有嗿其饁思媚其娟有

其士有略其耜俶載南畝播厥百穀實函斯活驛

其達有厭其傑厭其苗緜其廛載穫濟濟有實其

積萬億及秭為酒為醴烝畀祖妣以洽百禮有飶其香

郙家之光有椒其馨於考之寧毛且有且卤今奴今振古

如茲文王既勤止我歷承之敷時繹思我祖維求定時周

之命於繹思於皇時周陟其高山隨山喬岳先猶翁河

敷天之下裒時之對時周之令無繹思

力庭詩蔡邕書

上有黄庭下關元 前有幽闕後命門
噓吸廬間入丹田 玉池清水灌靈
根審能行之可長存 黃庭中人衣朱
衣關門壯籥蓋兩扉 幽闕俠之高
巍 丹田之中精氣微 玉池清水上
生肥靈根堅固老不衰 中池有士

朱耷 黃庭經

此作爲紙本，依然保持朱耷古拙的書寫面貌，用筆不露
鋒芒，氣息含蓄内斂。

脈去朱田下三寸神所居中外相距
重閡之神廬之中務修治玄廱气
管受精符急固子精以自持宅中
有士常衣絳子能見之可不死橫
理長尺約其上子能守之可無恙呼
噏廬間以自償保守完堅身受慶

不可狀至道不煩无旁連靈臺通

天臨中廓方寸之中至關下玉房之中

神門戶皆是公子教我者明堂四達

瀘海員真人子丹當吾斉三關之中

精气深于欲不死修崑崙絳宮重樓

十二級宮室之中五炁集赤城之子中

池立下有長城玄谷邑長生要眇房

中急棄捐徑俗專子精寸田尺宅可

治生繫子長宙心安寧觀志游神三

奇靈閑暇無事修太平常存玉房神

明達時念太倉不飢渴役使六丁神

女謁閑子精路可長活正室之中神

迴車駕言邁悠悠涉長道四顧何茫

東風搖百草所遇無故物焉得不

速老盛衰各有時立身苦不早人

生非金石豈能長壽考奄忽隨造

化榮名以為寶

東城高且長逶迤自相屬回風動

朱彝 爲鏡秋詩書册

此作爲紙本，書於康熙二十七年（一六八八），書風稚

拙有清气。無錫博物館藏。

地起穢草萎巳綠四時更變化歲

莫一何速晨風懷苦心蟋蟀傷局促

促蕩滌放情志何為自結束燕趙

多佳人美者顏如玉被服羅裳衣當

戶理清曲音響一何悲絃急知柱促

馳情整巾帶沈吟聊躑躅思為雙

飛燕銜泥巢君屋

驅車上東門遙望郭北墓白楊何蕭、松柏

夾廣路下有陳死人杳、即長暮潛寐黃

泉下千載永不悟浩、陰陽移年命如朝

露人生忽如寄壽無金石固萬歲更相

送賢聖莫挍度服食求神仙多為藥

所誤不如飲美酒被服紈與素

去者日以疏來者日以親出郭門直視但見丘
與墳古墓犁為田松柏摧為薪白楊多悲
風蕭蕭愁殺人思還故里閭欲歸道無因
生年不滿百常懷千歲憂晝短苦夜長何不
秉燭遊為樂當及時何能待來茲愚者愛惜
費但為後人嗤仙人王子喬難可與等期

凜凜歲云暮螻蛄夕鳴悲凉風率已厲遊子寒
無衣錦衾遺洛浦同袍與我違獨宿累長

在昔想見容輝良人唯古慷枉駕惠前綏

願得常巧笑攜手同車既來不須史又

不宜重閱亮無乘風習駕能凌風飛眄

睞以適意引領遙相睎徙倚懷感傷垂淚

沾雙扉

孟冬寒氣至北風何慘慄愁多知夜長仰

觀眾星列三五明月滿四五蟾兔缺客從遠

方来遺我一書札上言長相思下言久離別置

書懷袖中三歲字不滅而抱區懼君不俸

察

客從遠方來遺我一端綺相去萬餘里故人

心尚爾文采雙鴛鴦裁為合歡被著以長相

思緣以結不解以膠投漆中誰能別離此

揚補之世家清江所居蕭洲有梅樹大如數間屋蒼皮班蘚繁花
如簇補之日臨畫之大得其趣閒以進之道君～曰村梅耳因目署奉
勅村梅更作疎枝冷蕊清意逼人而道君北轅不及見矣南渡後
宮中張其梅壁間蜂蝶集其上始驚怪求補之而補之已物故
癸酉嘉平二日天氣甚暖書於簡靜齋江村高士奇

高士奇　跋《揚無咎雪梅圖卷》一

高士奇（一六四五—一七〇四），字澹人，號瓶廬，又號江村，賜號竹窗，錢塘（浙江杭州）人。高氏學識淵博，能詩文，擅書法，精考證，善鑒賞，所藏書畫甚富。著有史學著作《左傳紀事本末》五十三卷，《清吟堂集》等。

此作爲絹本，運筆遒美，點畫精熟，結構端雅，給人清新明麗之感。故宮博物院藏。

鐵網珊瑚載揚補之有四梅卷自題柳梢青詞并跋

今錄於此斷近青春試尋紅萼經年踈隔小立風前恍

然初見情如相識　為伊只欲顛狂又誰把芳心愛惜傳語

東君乞憐些兒不須要勒　嫩蕊商量無窮幽思如對新

粧粉面微紅檀屑羞啓忍笑含香　休將春色色藏祗血

地教人斷腸莫待開殘却随明月走上回廊　粉墻斜搭被

伊句引不忘時妻一夜幽香惱人無寐可堪開市曉來起看

芳叢只怕那危梢欲壓折向膽瓶移歸芸閣休熏金鴨

目斷南枝幾回吟繞長怨閒迸雨歷風欺雪侵霜姤却恨

離披欲調商鼎如期可奈向騷人自悲賴有毫端幻成氷

彩長似芳時　范端伯要予畫梅四枝一末開一欲開一盛開

一将殘仍各賦詞一首　畫可信筆詞難命意却々不徑勉

從其請予舊有柳梢青十首因梅所作今再用此聲調

蓋近時喜唱此曲也　端伯奕世勲臣之家了無膏梁氣味

高士奇　跋《揚無咎雪梅圖卷》二

此作爲絹本，運筆輕重兼施，整
篇字距行距顯得更爲勻稱如意，有超
逸之感。故宮博物院藏。

而膂次洒落筆端敏捷觀其好尚如許不問可知其人也要

須六作四篇共誇此畫庶兼朽之人託以俱不泯耳軋道

元年七夕前一日癸丑揚先谷補之書於豫章武寧僧舍

康熙丁丑九月十四日月色如畫泊舟連窩剪燈書

補之畫跋并詞十六日德州曉行寒風驟發小泊野

岸近午風定解維蓬窓再觀題二詩於後欣家園之

日遍也茫西之度臘寒此兩過春不見寒梅藥

空憐薄宦人歸逢喜花候徑喜闌茅新獨怏逃禪

老稀枝最亂真溪橋千萬株月下影糢糊香氣冷

偏發花光夜更腴翠篠叢竹映幽趄小亭孤計日鄉

園近歸心展畫圖

江村竹窓高士奇

余再召入都仍居苑西三格
岁寒丙子丁丑兩春塞外

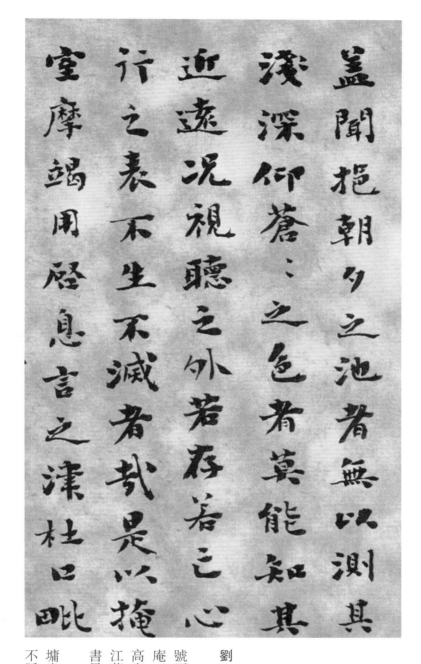

蓋聞抱朝夕之池者無以測其
淺深仰蒼：之色者莫能知其
迥遠況視聽之外若存若之心
行之表不生不滅者哉是以掩
室摩竭用啓息言之津杜口毗

劉　墉　小楷逸品册

劉墉（一七一九—一八〇四），
號石庵，另有青原、香巖、東武、穆
庵、溟華、日觀峰道人等字號，山東
高密縣逄戈莊人（原屬諸城），祖籍
江蘇徐州豐縣。官至内閣大學士。其
書風厚實凝重，尤長小楷。

此作爲清内府藏佳作。内容爲劉
墉書古文辭賦及自撰詩文，書風肥而
不腫，字勢扁而不失勢態。

必求宗於九疇誤陰陽者占蓍

幾於六位是故三十既辨識妙

物之功萬象已陳悟太極之致

言之不可以已其在茲乎然交

繫所筌窮於此彧則褫謂所絕

邢乎設嶮矣彼岸者別之於有

則高謝四流推之於無則俯宏
六度名言不得其性相隨迎不
見其終始不可以學地知不可
以意生及其湟槃之蘊也夫此
谷無私有至斯響洪鐘虛受無
來不應況法身圓對規矩實立

一音稱物宮商潛運是以如來
利見迦維託生王室憑五衛之
軾極溺逝川開八正之門大庇
交喪於是元關幽楗感而遂通
遙源濬波酌而不竭行不捨之
檀而施洽群有唱無緣之慈而

宅晨潦曜慧日於康衢則重昏

夜曉故能使三十七品有樽俎

之師九十六種無藩籬之固跣

而方廣東被教轍南移周魯二

莊親昭夜景之鑒漢晉兩朗並

勒丹青之飾然浚遺文開出列

剎相望澄什結轍於山西林遠

肩隨乎江左矣

乾隆乙卯十月既望書頣陀

寺碑文一節於天香深靄

欲尋軒檻倒清樽江上煙雲
向晚臺須倩東風吹散雨闌
朝卻待入花園花未全開
月未圓看待月思依然朗知
花月無情物若使多情更可
憐花

何妨館閣且從容徐樂巖壑
事未同漫向江船問消息果
然東下太匆匆
浪迹江湖不記年黃庭子字晚
爭妍不知有益蒼生石郭問哭
王宗傳錢海岳

圓嶧何如方潤難且休擬徧急流灘清眸豐頰人千載漫作三公

面首看嶢天廬茜碧峯孤揹讓高文見典謨夢蘇開造當六月

蒙煙得似此書興 方綱昨在江西三牟每於六月廿一日擬作 公生日而未果也

秋史侍卿以所藏歐陽文忠手帖屬題用李茶陵韻二首庚戌九月翁方綱

翁方綱　跋《歐陽修行楷書灼艾帖卷》

翁方綱（一七三三—一八一八），字正三，號覃溪，
又號蘇齋，順天大興（今屬北京市）人。乾隆十七年
（一七五二）進士，授編修。歷督廣東、江西、山東三省學
政，官至內閣學士。精通金石、譜錄、書畫、詞章之學。著有
《粵東金石略》《蘇米齋蘭亭考》《復初齋詩文集》等。
此作爲紙本，工整厚實，具有樸靜之意境。故宮博物院
藏。
書帖縱二十五厘米，橫十八厘米。

石渠洛神藏二圖長康繪事公麟仿茲復得一仍愷之題詞鑒跋

相標榜舊弄非真見

睿題新圖一手如出兩白描六非顧所長梁陳時日多霄壤筆墨古

雅楷素佳臨摹應在隋唐上採珠拾翠或糢糊春松秋菊堪

神洼三而一焉合貯宜多題屬賦欣

宸賞

臣和珅敬題

和珅 跋《洛神賦圖卷》

和珅（一七五〇—一七九九），鈕祜祿氏，原名善保，字致齋，自號嘉樂堂、十笏園、綠野亭主人，滿洲正紅旗二甲喇人，清朝中期權臣。著作有《嘉樂堂詩集》。

此作爲紙本，結字秀逸遒勁，布局妥當，且給人骨力挺拔之感。故宮博物院藏。縱二十七點一厘米，橫五百七十二點八厘米。

宋李唐字晞古攜宗朝入畫院善人物山水筆意不凡其法古

厚中具生氣南渡後推爲獨步

內府所藏真蹟甚影而長夏江寺圖尤李唐煊赫名蹟也是卷舊

入

石渠寶笈首題曰長夏江寺後題曰李唐可比唐李思訓皆宋高

宗書精采煥斃書畫並臻妙品又續入

石渠寶笈一卷無高宗題字原題籤曰長夏江村圖而幅中所畫

塔勢湧出則是寺非村我

皇上正其訛誤

天題鑒定爲長夏江寺於是兩卷遂成雙璧近者

曹文埴　跋《李唐長夏江寺圖卷》

　　曹文埴（一七三五—一七九八），字竹虛，號近薇，安徽
歙縣人。并以書法名世，與同鄉摰友鄧石如皆爲乾隆時期書法
大家。收藏富甲，傳世名作《蘭亭序》及李白《上陽臺帖》均
曾爲曹氏所有，另藏有石鼓名硯，齋號因之爲石鼓硯齋。著有
《石鼓硯齋文鈔》二十卷、《詩鈔》三十二卷、《直廬集》八
卷、《石鼓硯齋試帖》兩卷。

　　此作爲紙本，是曹文埴與修撰梁國治、庶吉士董誥等人
對《長夏江寺圖卷》鑒別後寫下的考訂文字。曹氏跋書結
字飽滿，布局規整。故宮博物院藏。畫作縱四十四厘米，橫
二百四十九厘米。

尤是鑒定…長夏江…林木…兩…遠…僧閣屬…江…六

幾餘覽古以屬鵝所輯南宋院畫錄載李唐此圖有宋犖朱彝尊跋

及陳廷敬高士奇張英詩令

命臣等詳加考訂臣等謹按宋犖跋云所見凡三卷一為劉魯所藏

内府所藏兩卷中皆未錄

上有宋高宗題云李唐可比唐李思訓所藏無高

宗題殘缺已甚一為舉所自藏以泥金點苔臣等覆核是卷後

有高宗題而卷前多長夏江寺四字兼有梁清標印記其新經

御定為長夏江寺者無高宗題亦無梁氏印記且並非泥金點苔而

絹素完好無缺則均非宋犖跋所見三卷可知惟朱彝尊跋内

稱納蘭侍衛容若購得李唐著色山水古雅深厚宜為思陵所

賞卷首題曰長夏江寺卷尾題曰李唐可比李思訓云：與此

卷適相脗合其所云納蘭侍衛容若按

國朝大學士明珠為納蘭氏其子性德原名成德字容若康熙丙

辰進士官至

乾清門侍衛是卷末入

石渠前或經性德收藏而以彝尊跋中稱其字故割去之耳其後

有梁清標印記者蓋清標性喜收藏當是出示宋犖後續得之

卷至陳廷敬高士奇張英三人同時侍直

内廷跋稱見於

大内當即是卷繹其詩意非奉

而知為真蹟蓋自古書畫家於得意之處不惜屢作如王獻之

好寫洛神人間合有數本智永書千文至八百本趙昌五陵按

鷹圖有四杜霄撲蝶圖有八之類是也　臣等奉

勑校訂並

命補錄陳廷敬高士奇張英之詩詳識於後　臣等仰瞻

天藻得附名卷末不勝榮感欣忭之至　臣梁國治　臣董誥　臣曹文埴

拜手稽首恭跋

陳廷敬題李唐長夏江寺圖卷詩

李唐長夏江寺圖於

大內見之宋高宗題云李唐可比唐思訓

花石綱殘息岳空湖光金粉畫難工那知零落風煙外卻閉金

函玉牘中

高士奇觀李唐長夏江寺圖卷詩

山下深江千頃碧山腰松栝勢百尺古寺樓臺杳靄間濃陰覆

地畫掩關遠岸蒲帆疾如馬何不此地銷長夏李唐清興殊激

昂山監水澗開洪荒炎炎風撲面氣蒸蔚展卷颯颯生微涼

張英題李唐長夏江寺圖卷詩

一幅鵞溪絹色陳祇今書畫兩精神墨光透紙釵痕字筆陳橫

秋斧劈皴翠華消息斷河汾遙望蒼梧隔暮雲畫譜宣和才

誤卻何堪重話李將軍

臣曹文埴敬書

右李伯時聖賢畫象一卷側立合手者孔宣父年少者顏淵兩手執

卷者閔子騫拱手者冉伯牛一手拳一手舒二指者邊伯玉二手當腦

而左視者仲弓左祝而胸手舒者冉有豐髯大腹提劍者子路對

立而同觀卷者羔宰我立我後而睨卷者樊遲目遠望者子夏右

舒掌左執器者子貢年少朱衣者言游而色淡者公皙哀儇

首下視者子張正立者曾子右攝衣者澹臺滅明衣色同而相背立

者原思宓子賤腰劍者公冶長青衣者南宮縚耳若聽者曾皙兩手

交者高瞿側立左視者漆雕開與開語者任不齊一手袖者公伯寮

色黔者顏祖右顧而左指者有若朱衣乾劍者公西華朱衣而交手

者巫馬施二人同觀卷一人立乎前狀若視之一人立乎後狀若聽

管 同 跋《孔子弟子像圖卷》

管同（一七八〇—一八三一），字异之，江寧上元（今江
蘇南京）人。道光五年（一八二五）中舉，入安徽巡撫鄧廷楨
幕。撰《擬言風俗書》《擬籌積貯書》《禁用洋貨議》等。
此作爲紙本，布局疏朗，結字端莊，字形略扁。故宮博
物院藏。

悉用分書題名氏其後署曰元祐三年二月臣公麟繪草上進其別

紙有解縉王稱登兩跋筆語皆云觀謹案聖賢畫象始於文翁唐世

猶存故司馬貞釋太史公書據以為說而益州刺史張以圖由是出

也伯時所繪王百穀以為正出自收是則遠有規摹非其臆造然又

翁廟圖七十二人見於索隱今圖合孔子計之數止三十有六其形

狀故實間合經史而不可考考居大半是又何也豈是圖本全而後

之人割去其半耶將名氏迤他人妄加而伯時初不爾耶要之自明

世宗用張璁之偏議易廟象以木主聖賢形容終古弗見賴有此圖

猶浮以記當時之髣髴而其圖又繪於伯時是則可云至寶也巳解

大紳跋欲去公伯寮而百穀以謂聖人道大何所不容是二說者愚

以為可勿論云　道光五年夏四月

上元管同撰并書

和伯寅留別詞用瘦天樂原韻調

天涯贈慣銷魂除君豈人知我金縷歌雲銀尊餞雨不送別離真

天西風無那把一樓閣雲夢邊吹破數畫闌更帶愁起把玉笙和

咨聊自吟嘆些情宽瑩個訴些遲空鎖紫荔籠秋紅蘭怨夜怕

抛舊歡提過痴魂未妥恨一葉飄零到處都左涇畫青衫慈醫慈

病可

秋夜與杏農伯寅湛田飲龍樹寺時伯寅歸有期矣杏農詩

以贈之花報將離草吟獨活離懷千縷愁緒萬端和成四

律即以贈行

翁同龢　瓶廬雜稿

翁同龢（一八三〇—一九〇四），字叔平，號松禪，別署均齋、瓶笙、瓶廬居士，并眉居士等，別號天放閑人，晚號瓶庵居士。官至協辦大學士，户部尚書，參機務。先後擔任同治、光緒兩代帝師。其書法幼學歐、褚，後致力於顏、蘇、米諸家，晚年沉浸於漢隸。書法遒勁，天骨開張。

此作爲紙本，書風雋雅溫潤。國家圖書館藏。尺寸不一。

淺醉閒尋物外身〇綠槐搖曳碧無塵〇山收雨氣天都淨樹隱煙痕

畫未真〇萬葦涼生〇秋似水孤燈明〇讓月如銀衣香人影渾難據根

閒電妞浚會誰憐舊雨〇聯幾見論文女如我〇

解轄心倍憶神〇晨夕追隨有異緣酒尊吟筆共陶鎔深情每被

痛飲挤沉醉臥讀辭驪與問天〇共月明慊任它叙和候飲病魂

摩行多知巳〇俱星散紫與論人〇座車西風太本情〇殘絲柳慣

常恩被慈鴛慷哭〇父詩儀我黃葉蕭蕭錦馬鳴〇年心事巳成灰〇

壁亮孤館淒涼百感來〇早歲功名軍似夢〇卅州事巳成灰封奏〇

享負珊瑚相扣築〇衛廡仔此去江南舊日邦堪重与向蘇差〇

齊天樂　別犀广湛田諸君

離人怎奈西風緊吹来半襟塵土愁髓驚寒斷魂慣轉誰省懊儂
情緒歌殘金縷只茸帽衝霜相思空訴珍重臨歧憶儂替把落英
護　銀鉦一枝自語折蘆應贈我偏戀今雨燕語呢喃驚魂宛轉
是夢也都難據碧翁還妒伏一陣逆風吹雲飛去後會何琇忍將
愁寄興

霜花腴　別都門諸故人

渭城疊唱整墮鞭郵便是天涯疏柳搖金棗笑碎璧西風吹冷
霜花素襪暗遮是淚痕和是塵沙悵而今斷雁離群寒宵無寐聽

凄箾。回首烟蕪千里更山遙。水隔弥望薰蕕落葉青枝鶯條征
隨相思慣我証事祺尋梦賒記背燈凄弄琵琶料他時天末涼風

屋梁斜月斜

金縷曲

殘月看如玦悔人生團圞能幾那如明月月尚一年圓幾度偏勞
人間離別似月也纔圓還缺儘許相思千里共怕梦魂此後難飛
越囘首廬山重疊好天良夜空凝佇憶年輕羽小廚無端涼
熱三載悠悠渾似醉又是酒醒時節祗落得填膺凄切但願樽罍
重對影更從頭細把而今說窺素魄皎如雪

盡職忘身為訓若僅晨昏奉養亦非所以慰臣

母之心無如病勢纏綿經旬累月目前醫藥等

事固未敢跬步暫離即調理就痊而飲食寒暖

之宜尤必倍加慎重臣竊念

書齋侍直職有攸司若增內顧之憂必不能盡心

勸講與其懷私以竊祿何如據實以陳情用是

披瀝下忱籲懇

聖恩俯准開缺俾得專心侍奉如能仰賴

朝廷福庇漸就輕安則此後臣母桑榆之歲月皆

皇太后

皇上再造之隆恩矣臣無任激切屏營之至謹繕摺

奏伏乞

皇太后

皇上聖鑒謹

奏

同治十年十二月　十九　日

奏為微臣母病未瘳籲懇

臣翁同龢跪

天恩俯准開缺侍養事竊臣母許氏現年八十二歲
素無疾病前因感受冬溫遽投攻下之劑元氣
大虧臣三次請給假期仰蒙
恩准在案旬月以來雖漸輕減惟精神轉覺委頓飲
食衰少未能速痊伏念臣世受
國恩隆天厚地臣父在日曾直
講筵現當
皇上聖學方新臣雖至愚亦思隨諸臣之後稍效涓
埃豈敢以將母之私上塵
聖聽且臣母素知大義每日臣退直之時必諄諄以

吴昌硕　楷书自作书笺一

吴昌硕（一八四四—一九二七），初名俊，又名俊卿，字昌硕，又署仓石、苍石，号缶庐、老缶、大聋、缶道人、苦铁等，浙江安吉人。清末『海派四大家』之一，为『后海派』中的代表，杭州西泠印社首任社长。书、画、篆刻皆卓尔不凡，诗文、金石等造诣颇高。著有《吴昌硕画集》《吴昌硕作品集》《苦铁碎金》《缶庐近墨》等。

此作为纸本，结体方扁，用笔圆浑遒劲。在钟太傅笔意中又融入了唐人写经的韵味，整体章法疏密相宜。上海图书馆藏。

神直與造化通霜風寒峭月弄曉生气拂之

平林東

拙詩郵寄

蘋翁先生誨正

戊子十二月後學吳俊卿頓首

気候一何暴 重裘袷夾旬梅華香似本十二月初春天意速

人老吾廬貧日新摩挲詩卷在生前未全貧氣系

欲訪天隨何礙邊石湖梅影太湖煙憑誰畫　對月出寮

我行看矯首蒼茫又一年

作尉酸寒病夏饑擁書容我擇諸侯五湖三處阻歸

耀娑旦家登戎塵伏枕風喧鞞海沸入春雲暝泥人　屬樓題壁

慈治才無補詩才薄合聽漁歌江水頭

無邱之作非詩也　蒼碩道人記于岳廬

吳昌碩　楷書自作書箋二

此作爲紙本，有行書筆意，運筆圓渾遒勁。古拙隨意，生動流暢。朵雲軒藏。

不及通仙縱拌取墨汁滿斗興發勝飲真珠紅

濡毫家作石三點首倚石點花三翻空山妻坐旁忽贊

嘆墨气脫手稚碑同科斗

老茗辣枝幹能識者誰

斯與邑不然誰肯收拾枯杏离爐偏仄縣無從查溫

茶熟且自賞心神默與造化通霜風攀惟月弄曉

生气拂三平林東

裹瑾

石墨　大吟壇是正

戊子十二月十八日倉碩吳俊錄近作

補之人品高絜如幽岫孤雲不落塵納觀此使人心名利都盡丹邱書

詞冷峭蒼勁似隋唐間人可悟控引王羊之妙不讓松雪也光緒十五年

二月六日武進費念慈將之京師獲觀此二首塗蕭燭題記

費念慈　跋《揚無咎四梅花圖卷》

費念慈（一八五五—一九〇五），字屺懷，一署峓懷，號西蠡，晚號藝風老人，江蘇武進人。光緒十五年（一八八九）進士。在詞館，與文廷式、江標齊名。擅鑒賞，工書法，出入歐、褚，兼通魏晋各碑。金石目録之學，冠絕一時。著有《歸牧集》。

此作爲紙本，靈秀飄逸，輕鬆自如，有如臨清風之感。故宮博物院藏。

宗高宗題籤董香光籤成親王籤此卷為成哲親王分府

趙止之迹後有香光一跋而已前後宣和印安岐印張丑印

手迹紙墨沈古筆法全是蒙籀區如禿管鋪於絁上不見

翁文恭日記辛巳十月初十於蘭翁處得見陸平原平復帖

此帖本未沉林同年之跋言之詳矣顧尚有軼聞可補者

趙椿年　跋《陸機草隸書平復帖卷》

　　趙椿年（一八六九—一九四二），字劍秋，晚署坡鄰，江蘇武進人。清光緒進士。工書，能詩。著有《覃研齋石鼓十種考釋》一卷。

　　此作爲紙本，用筆含蓄文雅，楷中略帶行書筆意，雋秀中略帶有顏體的寬博之氣。故宮博物院藏。

時其母太妃所手授故曰晉名齋後傳至治貝勒貝勒

死今號恭邸邸以贈蘭孫相國文恭所言如此辛巳為光

緒七年是在李文正慮矣何吕又歸恭邸詢之文正長公

子符曾侍郎始知帖留繫月即吕還邸故今仍自邸出也

伯駒屬為記此不使後之讀文恭曰記者有所疑也惟

據詒晉齋詩帖為孝聖憲皇后遺賜而文恭言分府

時母太妃手授則傳聞之誤當為訂正戊寅九月盧進趙

椿年識於北京漢魏五碑之館時年七十有一

傅增湘　跋《陸機草隸書平復帖卷》

傅增湘（一八七二—一九四九），字沅叔，別署雙鑑樓主人、藏園居士等，四川江安縣人。光緒二十四年（一八九二）進士，選入翰林院爲庶吉士。一九一七年十二月至「五四」運動前，曾入內閣任教育總長。在藏書、校書以及目錄學、版本學方面，堪稱爲一代宗主。

此作爲紙本，點畫清勁爽健，方整峻拔，精氣飽滿，結體謹嚴中見疏朗的神情。用大字之法做小楷，稍嫌小楷敦厚古雅之趣。故宮博物院藏。

不可考至萬歷時始見於吳門韓宗伯世能家由是

張氏清河書畫舫陳氏妮古錄咸著錄之李本寧及

董立宰摩觀之餘乃各有撰述載之集中清初歸真

定梁蕉林侍郎家曾摹刻於秋碧堂帖安麓邨初

得觀於梁氏記入墨緣彙觀中然攷卷中有安儀

周珍藏印則此帖旋歸安氏可知至由安氏以入內府

其年月乃不可巻乾隆丁酉戌觀王川孝聖憲皇石

於貝勒載洵政題為秘晉齋同光間轉入恭親王邸

嗣王溥偉為文詳誌始末并補錄成邸詩文於卷

尾此近世授受源流之大略也或紐純廟留情翰墨

凡秘府所儲名賢墨妙靡不遍加品題弁華成寶

刻冠以三希何乃快雪之前獨遺平原此帖顧愚

意揣之不難索解觀成邸手記明言為壽康宮

陳列之品宮在乾隆時為聖母憲皇后所居緣

其地屬東朝未敢指名宣索洎成邸以皇孫拜賜

又為遺念所須決無復進之理故藏內禁者數十

又為遺念所須決無復進之理故藏內禁者數十
年而不獲上邀宸賞物之顯晦其亦有數存耶余
與心畬王孫昆季締交垂二十年花晨月夕觴詠
盤桓邸中所藏名書古畫如韓幹蕃馬圖懷素
書苦筍帖魯公書告身溫日觀蒲桃號為名品
咸淂寓目獨此帖秘惜未以相示丁丑歲暮鄉人
白堅甫來言心畬新遭親喪資用浩穰此帖將待
價而沽余深愿絕代奇蹟倉卒之間所託非人或
遠投海外流落不歸尤堪嗟惜乃走告張君伯
駒慨擲鉅金易此寶翰視馮涿州當年之值殆

足賀也翊日寶来留案頭者竟日晴窓展翫古香

醃藹神采焕發帖凡九行八十四字三奇古不可盡

識紙似蠶繭造年深頗渝斂墨色有綠意筆力堅

勁倔強如萬歲枯藤與閣帖晉人書不類晉人謂

士衡善章草與索幼安出師頌齊名陳眉公謂其

書乃得索靖筆或有論其筆法圓渾如太羹玄酒

者今細衡之乃不盡然惟安麓村所記謂此帖大非章

草運筆猶存篆法似為得之矣余素不工書而嗜

古成癖聞有前賢名翰恒思目玩手摩以窺尋其

旨趣不意垂老之年忽覯此神明之品歡喜贊

旨趣不意垂老之年忽覩此神朗之品歡喜讚

歎心懽懌神怡半載以来閒置危城沈憂煩懣之

懷為之渙釋伯駒家世儒素檀清裁大隱王城

古懽獨契宋元劉蹟精鑑靡遺卜居城西与余衡

宇相望頻歲過從賞奇析異為樂無極今者鴻

寶来投蔚然為法書之弁冕墨緣清福殆非偶

然從此牙籤錦褻什襲珍藏且祝在三處處有神

物護持永離水火蟲魚之厄使昔賢精覵長存

於尺幅之中與日月山河而並壽寧非幸歟

歲在戊寅正月下澣江安傅增湘識

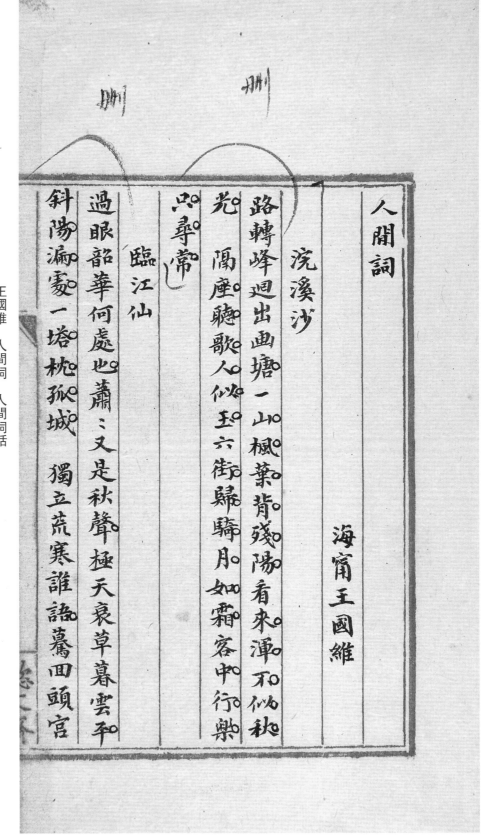

人閒詞

浣溪沙　　　　　海寧王國維

路轉峰廻出畫塘一山楓葉背殘陽看來渾不似秋
光隔座聽歌人似玉六街歸騎月如霜客中行樂
尚尋常

臨江仙

過眼韶華何處也蕭三又是秋聲極天衰草暮雲平
斜陽�放壑一塔枕孤城　獨立荒寒誰語蠹甾頭官

王國維　人閒詞　人閒詞話

王國維（一八七七—一九二七），初名國楨，字静安，亦字伯隅，初號禮堂，晚號觀
堂，又號永觀，謚『忠愨』。浙江海寧人。清末民國著名學者。

此作爲紙本，書風敦睦厚實，用筆精謹細致，是體現王國維小楷端莊書風的代表作之
一。國家圖書館藏。

闕嶂嵸陰霧紅牆未分明依々殘照獨擁最高層

浣溪沙

草偃雲低漸合圍琱弓聲急馬如飛笑呼徒騎載禽
歸 萬事不如身手好一生須惜少年時那能白首

下書帷

好事近

夜起倚危樓三角玉繩低亞唯有月明霜冷浸萬家
篝砚 人間何苦又悲秋正是傷春罷却向春風亭
畔數梧桐葉下

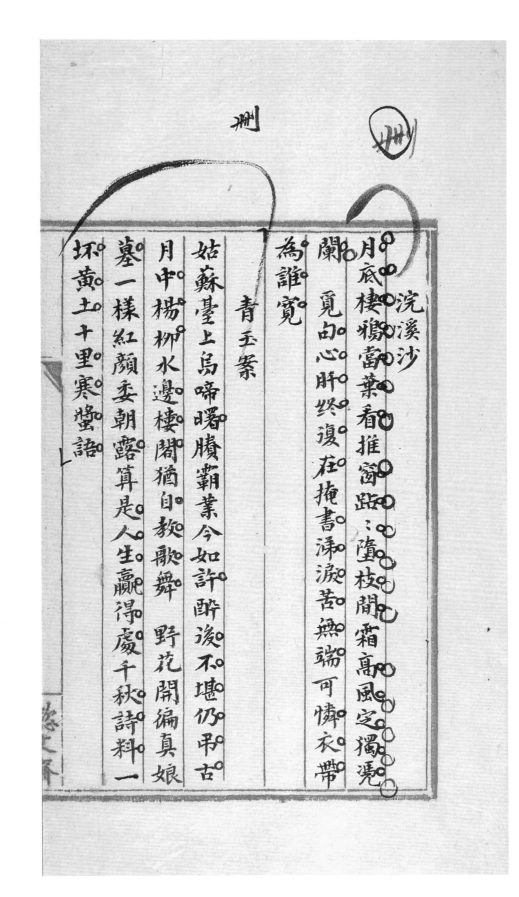

浣溪沙

月底樓頭菡萏看推窗踞、隋枝間霜高風定獨憑

闌覓向心肝終復在掩書淋淚苦無端可憐衣帶

為誰寬

青玉案

姑蘇臺上烏啼曙牘霸業今如許酔後不堪仍弔古

月中楊柳水邊樓閣猶自教歌舞　野花開徧真娘

墓一樣紅顏委朝露算是人生贏得處千秋詩料一

坏黃土十里寒螢語

少年游

垂楊門外疏燈影裡上馬帽簷斜紫陌霜濃青松月　冷炬火散林鴉　歸來驚看西窗上翠竹影交加跌宕歌詞縱橫書卷不與遣年華

滿庭芳

水抱孤城雲閒遠戍垂柳點、棲鴉晚潮初落殘日漾平沙白鳥悠悠。自去汀洲外無限蒹葭西風趁飛花如雪舟、去帆斜　天涯還憶舊香塵隨馬明月窺車漸西風鏡裏暗換年華縱使長條無恙重來裊

蝶戀花

攀折堪嗟人何許朱樓一角寂寞倚殘霞
閱盡天涯離別苦不道歸來零落花如許花底相看
無一語綠窗春與天俱暮　待把相思燈下訴一縷
新歡舊恨千縷最是人間留不住朱顏辭鏡花辭
樹

玉樓春

今年花事垂垂過明歲花開應更嚲看花終古少年
多只恐少年非屬我　勸君莫獻尊守罍大醉倒且挼

名理湛深

怀鬼半

此闕删

花底卧君看今日樹頭花不是去年枝上朵

阮郎歸

女貞花白草迷離江南梅雨時陰三簾懶萬家垂穿
簾雙燕飛　朱閣外碧窗西行人一舸歸清溪轉處
綠楊低當窗人畫眉

又

美人消息隔重關川途彎復彎沈沈空翠壓征鞍馬
前山復山　濃淡黛緩拖鬟當年看復看只餘眉樣
在人間相逢艱復艱

遇

浣溪沙

天末同雲黯四垂　失行孤雁逆風飛　江湖寥落爾安
歸

陌上挾丸公子笑　坐中調醯麗人嗟　今宵歡宴
勝平時

又

山寺微茫背夕曛　鳥飛不到半山昏　上方孤磬定行
雲

試上高峰窺皓月　偶開天眼覷紅塵　可憐身是
眼中人

鵲橋仙

刪　　　刪　　刪

皐蘭被徑月底闌干間獨倚修竹娟〻風裏時聞響

減字木蘭花

顏難駐封侯覓得也尋常何況是封侯無據

宵便勝却貂蟬無數　要時送遠經年怨別鏡裏未

繡袋初展銀釭旋剔不盡燈前歡語人間歲〻似今

又

停無計人間事〻不堪憑但除却無憑二字

時正今日郵亭天氣　北征車轍南征歸夢知是調

沈、戍鼓蕭〻廐馬起視霜華滿地猛然記得別伊

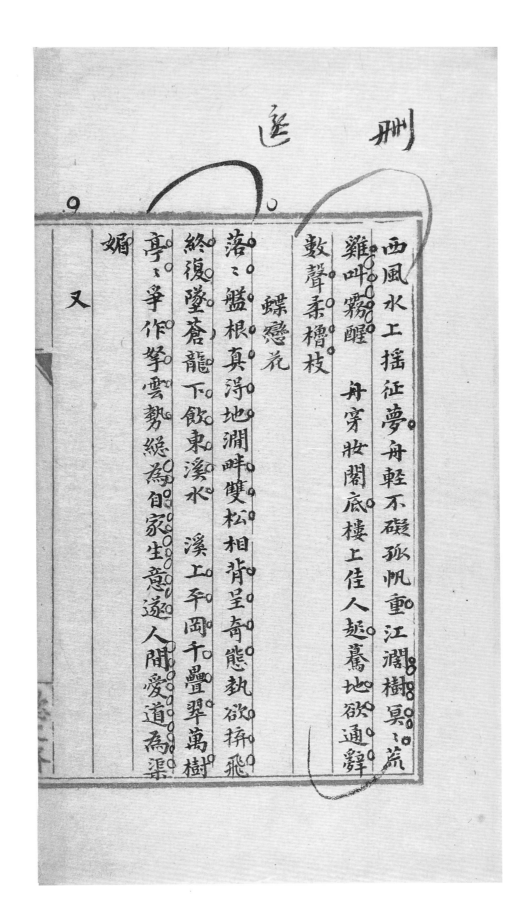

西風水工搖征夢。舟輕不礙孤帆重江闊樹冥冥荒

雞呷霧醒　舟穿妝閣底樓上佳人趂蕎地欲通霩

數聲柔櫓枝

蝶戀花

落落艦根真浥地澗畔雙松相背呈奇態挐欲拚飛

終復墜蒼龍下飲東溪水　溪上平岡千疊翠萬樹

亭亭爭作拏雲勢總為自家生意遂人間愛道為渠

媚　又

此詞絕佳　選

二雙字頗好
薰發或守笔
宅經終近褆
愛亜二字乂廣的

選

○　　○　　殿

　　　　　月到東南秋正半雙闕中間浩蕩流銀漢誰起水精
虞　　醉　柳今　簾下都風前隱〻聞簫管　清露瀅衣都不管愛敷
美　　落　烟朝
人　　魄　淡又　清光雙照恩和怨苑柳宮槐渾一片長門西去昭陽
　　　　　薄失
風　　　　月瀟　落
惡　　　　中裙　紅
披　　　　間納　一
衣　　　　殺　　陣
小　　　　秋　　飄
立　　　　千　　簾
闌　　　　索　　幌
干　　　　蹴　　隔
角　　　　青　　簾
搖　　　　挑　　簫
蕩　　　　菜　　鍇
花　　　　都　　怨
枝　　　　過　　東
啞　　　　卻
〻　　　　陡
南　　　　憶
飛
鵲

七六

迤　　　迤　　　州

杜鵑千里啼春晚。故國春心斷海門。空闊月曈曈、依
舊素車白馬夜潮來。山川城郭都非故。恩怨須臾
誤人間孤憤最難平。消得幾回潮落又潮生

菩薩蠻

回廊小立秋將半。隔牆梧影當階亂。高樹是東家月

華籠露華　碧闌干十二都作回腸字獨有倚闌人

斷腸君不聞

蝶戀花

黯淡燈花開又落。此夜雲蹤。終向誰邊著。頻弄玉釵

薄

思舊約知君未忍渾拋卻　妾意苦專君苦博君仍

朝陽妾仙傾陽蘿但興百花相鬭作君恩妾命原非

人間詞

鷓鴣天　和吳伯宛舍人（庚子除夕）

逆旅得廿二関

絳蠟紅梅競作花　客中驚見又年華　卻（郤）長楊正

天斗隱隱轆轤響　參車　断蛛黏絮黏天去　新詞飛字

舍人家可將平日絲綸本　擊取今宵起蟄蛇

戊午胃重定一本存十四首

七八

般若波羅蜜多心経

觀自在菩薩行深般若波
羅蜜多時照見五蘊皆空
度一切苦厄舍利子色不
異空空不異色色即是空
空即是色受想行識亦復
如是舍利子是諸法空相

弘　一　心經

　　弘一（一八八〇—一九四二），原名李叔同，又名李息霜、李岸等。我國近代著名音樂
家、美術教育家、書法家、戲劇活動家，是中國話劇的開拓者之一。其書法早期脫胎魏碑，
筆勢開張，逸宕靈動。後期自成一體，沖淡樸野，溫婉清拔，特別是出家後的作品，更充滿
了超凡的寧靜和雲鶴般的淡遠。

　　此作爲紙本，是其晚年書法的典型代表。

不生不滅不垢不淨不增
不減是故空中無色無受
想行識無眼耳鼻舌身意
無色聲香味觸法無眼界
乃至無意識界無無明亦
無無明盡乃至無老死亦
無老死盡無苦集滅道無

般若波羅密多心經

觀自在菩薩行深般若波

羅密多時照見五蘊皆空

度一切苦厄舍利子色不

異空空不異色色即是空

空即是色受想行識亦復

如是舍利子是諸法空相

羅蜜多是大神呪是大明

呪是無上呪是無等等呪

能除一切苦真實不虛故

說般若波羅蜜多呪即說

呪曰揭諦揭諦波羅揭諦

波羅僧揭諦菩提薩婆訶

歲次癸酉賀平居士念母謝世為寫心經一卷

冀業障消滅往生安養者尊勝院沙門善繼

晋陸士衡平復帖一卷凡九行章草書如篆榴多不可識有瘦金
籤及雙龍宣政諸璽元人曾跋其後不知何時入於
内府乾隆間以之
賜成哲王王受而寶之名其齋曰詒晋且為題記頗詳惜未書
之卷中今僅有董氏一跋案宣和書譜收陸士衡書惟坐想
帖與此帖而已在當時已屬希有況右軍以前之書傳至今日
其寶重為何如耶偉兩藏晋唐以來名蹟百二十種以此帖為最
謹以錫晋名齋用誌古懽且深惜諸跋佚去使考古者無所證
乃補書 詒晋諸題於後俾資鑑定時宣統庚戌夏日
恭親王溥偉識

詒晋齋記平復帖
陸機平復帖一卷在
壽康宮陳設乾隆丁酉大事後
須遺賜孫臣永 拜受敬藏扐

恭親王溥偉　跋《陸機草隸書
平復帖卷》

恭親王溥偉（一八八〇—
一九三六），別稱錫晋齋主，
清末宗室。光緒二十四年
（一八九二），承襲王爵。歷
任官房大臣、正紅旗滿洲都
統、禁烟事務大臣等要職。工
詩詞、擅書法亦能繪畫。
此作爲紙本，結字修長，
布局疏朗，清新秀雅。故宮博
物院藏。

國朝新安吳其貞書畫記曰卷後有元人題云至元乙酉三月己
亥濟南張斯立東郵楊青堂同觀又雲間郭天錫拜觀又滏
陽馬駒同觀後或將元人題字折售於歸希之配在偽本
勘馬圖尾帖歸韓王際之售於馮涿州得值三百緡云此卷
宣和金字籤其貞則未記載至帖字與董其昌跋校之梁清
標秋碧堂刻無毫髮異其入
內府年月不可考

詁晉齋題平復帖詩
僊父何能擅賦才殊邦羈旅事堪哀夢中黑幟功名盡
身後丹砂著作推丞相有东生二俊將軍無命到三台 宋蔡有二俊集
鍾王之際存神物緬邈千年首重回

詁晉齋紀書詩
平復真書北宋傳元常以後右軍前
慈寧宮殿春秋閱拜手聱歸丁酉年 丁酉夏 上頷 孝 聖憲皇后遺賜臣永得

晉陸機平復帖墨蹟

右一記二詩共二百八十一字　溥偉莊記

河北有層山山甚靈秀山峯之上立石數百丈亭二桀豎覺勢
爭高遠望嶺二若攢圖之託霄上其下層巖崎峯舉壁岸無階
懸巖之中多石室焉

孟門即龍門之上口也實為河之巨阨兼孟門津之名莫此石
經始禹鑿河中漱廣夾岸崇深傾崖返捍巨石臨危若隆復儞
古之人有言水非石鑿而能入石信哉其中水流交衝素氣雲
浮注來遙觀者常若霧露沾人窺深悸魄其水尚崩浪萬尋懸
流千丈渾洪贔怒鼓若山騰湵波頹疊迤于下四方知慎子下
龍門流浮竹非馴馬之追也

又南出一里至天井井裁容人穴空迃迴頓曲而上可高六尺七

沙孟海　水經注

沙孟海（一九〇〇—一九九二），原名文若，字孟海，號石荒、沙村、決明，浙江鄞縣
沙村人。曾任浙江美術學院教授、西泠印社社長、浙江省博物館名譽館長、中國書法家協會副
主席。其書法遠宗漢魏，近取宋明，於鍾、王、歐、顏、蘇、黃諸家皆用力，化古融今。篆、
隸、行、草、楷書兼擅，書風雄渾剛健，氣勢磅礴。其小楷書風同樣具有渾厚、質樸的特徵。
此作爲紙本，書風溫和厚實。沙孟海書學院藏。每頁縱二十八厘米，橫十三厘米。

故人重九日求橘　回風先生云巳用宋派

憐君臥病思新橘　試摘猶酸未黃書　後欲題三百顆　洞庭須待滿林霜

寄別朱拾遺
　　　　劉長卿
天書遠召滄浪客　幾度臨岐病未能　江海茫茫春欲遍　行人一騎發金陵

歸雁
　　　　錢起
瀟湘何事等閑回　水碧沙明兩岸苔　二十五弦彈夜月　不勝清怨卻飛來

送魏十六
　　　　皇甫冉
秋夜沈沈此送君　陰蟲切切不堪聞　歸舟明日毘陵道　回首姑蘇是白雲

夜上受降城聞笛
　　　　李益
回樂峰前沙似雪　受降城外月如霜　不知何處吹蘆管　一夜征人盡望鄉

送軍北征　回風先生曰與回樂峰前遙遙相似一寫苦寒一寫苦角要皆暗用越　石吹如事也
天山雪後海風寒　橫笛偏吹行路難　磧裏征人三十萬　一時回首月中看

八六

即招余等入小園中為攝數影五的及館飯後又与夷父謁張于師
譚抵十時始歸于師贈余越縵堂駢文凡四卷臺伯卒後其友人常
熟曾之撰聖與為編次而刻行之歸後翻閱是書十一時燃眠
王石君正松出眠金冬心遺硯質極細潤係端石背有四眼左側刻
稽雷山民畫梅第二硯隸書九字乃冬心自書下有印記文曰冬心先
生其所常用也右側刻張林未銘銘辭已忘却林未自書有上歟
曰雲樓不知何人殆冬心死後此硯轉入彼手而林未為之銘也
鎮海姚燮定海屬志臨海傅獻生世稱浙東三海張于師有姚字
屏屬聯及傅畫立軸合一室懸之　傅獻生名濾
閔臺伯四十自序陳五可悲五窮文章憎命達已為定論然臺
伯中年而後由進士補戶部郎中試為御史詩文著作流傳于世不
可謂至窮也士之懷道与菰困阨里衖沒世無聞者豈少也哉
臺伯自序以教容父而作然与李審言言之勾摹字放刻意求似者不

同而文格則亦稍下

夢伯自序有云死灰既積尚溺以旋重淵久湛更舁以土此即客父

九淵之下尚有天衢秋茶之甘或云如薺之意李審言則云九淵之深

未及劫灰餐茶之苦芳於舍鶴全傍客父為文

連宵苦夢每入險境或涉大川或達地震令人怖懼列子言尹氏下趣互

夢苦逸以為覺夢熏逸不可得余此日奔走珠未聞暇夜又夢是無

乃覺夢亦苦耶又言陰氣壮則夢涉大水而恐懼張湛注以為失其

中和此或余之所坐耳

四日晨起猶不及早餐呼廚人進雞子飯頭痛移時乃已益晏起之為

病也為省須抄文一篇諉越傷堂駢文咕家書恐不達今日又寫一紙

付舟人送去省須耒与夷父省須以事注江北岸及館稚望迴潭傍

晚与夷父詣回風堂陳天嬰張于相二先生點在飯後与夷父及省須往

師范因意行月湖之濱八時半別省須歸多行路甚憊

漢書賈誼傳服逗太息舉首奮藥口不能言請對以意師古曰

意字合韻宜音億史記作臆按意即臆之省文汪容父袁鹽船文

意与瀨濟等字相協似誤翁須云此蓋有意借用比所謂矢雖出

彼用意微殊之類也

鹿死不擇音杜預注音謂菻蔭之豪古字借用數日前曾見有解

作音聲之音孟引詩呦呦鹿鳴异謂鹿鳴聲本美臨死則不暇擇

美此說似稍遠不記見自何書已忘之少年人安記功如此

杜牧娉：娟三一絕佳豪在弟二句豆蔻梢頭二月初末二句尋常人都

能道著

五日晡雨夜大雨黎明即起抄汪容父文箋三葉寒夜書来屬代書

挽聯挽詩數事即寫寄之翁須未近自寫文稿凡三十餘篇出兩視

余三方循讀一過翁須自年十五六即善為古文辭如書朱渠彌姊孝

詔哀辭皆造詣已深十七八時所作先母行畧叙交諸篇雜入歸方

集中辨不得也真可敬服午後同謁寒士惠令病已愈別嵩翁須反
館順父過譚又有同鄉數人來玄後刻王言即王匄夷父之友傍晚
嵩翁須片屬代撰蔣母壽序嵩公起書公起本言未同居其弟夫
人忽病是以未果今病已愈公起將赴庵校矣武仲疾猶未愈
以壽序入集始於虞道園薛庵盦蕭母黃太淵人壽序云自宗景濂
以壽文入集方望張母吳孺人壽序云以文為壽明之人始有之何乃言
之未審也

王少伯詩玉穎不及寒鴉色猶帶昭陽日影未陸劍南詩翰與新
來雙燕子銜泥猶得帶殘紅句意相同蓋劍南放少伯而為之韓退之
詩白雪却嫌春色晚故穿庭抹作飛花余嘗放為之云春色枝頭
猶寂寂飛花先入酒杯末

閩小倉山房詩多有新意隨口道出不費思索見其作詩之易欲自
放作便苦硬澀陳簡齋云忽有好詩生眼底安排句法已難尋真

布穀

布穀聲殘綠遍州　河山忽望著沈憂感

問諸游祔雄略早道　全民要以休夢裏

精誠空動闘謀邊　消息尚依劉江東餘

求支三月爲信中朝雪滿頭

瞬眼一首寄持松惠宗兩上人秉赤慧闘

逸几唯雲諸關士

白　蕉　與姚鵷雛先生信札

白蕉（一九〇七—一九六九），本姓何，名法治，字遠香，號旭如，上海人。後改名白蕉。別署雲間居士、濟廬復生、復翁等。能篆刻，精書法，亦擅長畫蘭，能詩文。沙孟海先生譽其爲『三百年來能爲此者寥寥數人』。其理論主要有《雲間談藝録》《濟廬詩詞稿》《客去録》《書法十講》《書法學習講話》等。

此作爲紙本，書風古雅，頗有晋人氣息。

睜眼常教百慮盈罷言敢信為和平

漫慈海客祇居未祇覽天心真厭

兵惘惘煒紫衣食事悠悠獨繫歲時

情息機方外尋高蹈佛館因緣慶

慶行

鶴雛先生詩家郢政　白蕉呈稿

丁亥五月

絕句

流水孤邨峰陳烏平明雲起欲成圖東山

一帶多秋蜀誰向山中間瞷徒

古栢依然識野祠斷橋短木費扶持漫

凭忠赤輕言事自藏螟蛉只解私

感事

我南夫笑片雲孤只惜人間乞作奴自古

螢生徒亦本未白眼向于誤徒異

代思龍比若系他時辨智愚滔日

西風吹大毒鼜之黃葉滿江湖

題危樓讀史國為遷遠小

兩歇五更雲尚低呼游白日還天難廿年

讚史欲慈絕下筆踟躕難為題伊古

英雄竟誰某放下乾坤如釋帝已憐

文若毋命八早信阿瞞有功狗契丹

文若毋命人早信阿瞞有功狗契丹

昔借洛陽兵十六州民與重輕豢羊

拜得父皇帝負義孫兒休吞聲

近句寄

鶺鴒詩老郢政　　白蕉甦記已堂

久不春

海敬念都中能安居耶又及